伊秉绶 隶书写法

（清）伊秉绶 著

上海人民美术出版社

志於道

時乃功

素人先生

尊兄

屬弟伊秉綬

書

志于道，时乃功。

前言

伊秉绶（1754—1815），字组似，号墨卿，晚号默庵，清代书法家，福建汀州府宁化县人，故人又称"伊汀州"。历任刑部主事，后擢员外郎。伊秉绶喜绘画、治印，亦有诗集传世。工书，尤精篆隶，书风精秀古媚。隶书放纵飘逸，高古博大，自成一格，与邓石如并称大家，影响深远。

作为一代隶书大家，伊秉绶曾给其子指出学习隶书的诀窍，这个诀窍就是以下三十二个字："方正、奇肆、恣纵、更易、减省、虚实、肥瘦、毫端变幻，出乎腕下，应和凝神造意，莫可忘拙。"字虽少，却是伊秉绶毕生学习隶书的宝贵经验总结。

如何理解这三十二字隶书学习诀窍呢？可以这样理解，学习隶书，先要追求平稳方正，"方正"是隶书学习的基本要求，"方正"不等于"平板""呆板"，只有先打好方正的基础，才可以发展到"奇肆""恣纵"，写出更多的奇趣。"更易""减省"主要则是指字形的更换，笔画的省略。"虚实"则指运笔要有虚实，用墨要有虚实，书法布局要有虚实。"肥瘦"主要是指字画和结构对比要有肥瘦之分别。"毫端变幻，出乎腕下"指毛笔笔端在书法时候的各种变幻，最终要归结到运腕，运腕之法是书法笔法的关键，因为书法要靠腕来指挥毫端来表现书法线条的各种形态变化，轻重虚实，皆取决于此。

最后，在学习书法时，不应浮躁轻率，而应该"凝神造意"，聚精会神，心无旁骛，要在"拙"字上做功夫，勤能补拙，不可投机取巧，走捷径，当然我们也可以理解为要追求整体书法风格上的朴拙之气，高古厚重之气。书贵高古，伊秉绶本人的隶书风格就极为高古厚重，耐人寻味。

以上三十二字隶书书法诀窍，对有志学习书法者无疑很具有指导意义。本书搜集伊秉绶隶书代表作品，分为古文辞、碑文、对联等种类，并一一进行释读，供读者学习临摹之用。这些作品是伊秉绶隶书风格的鲜明体现，具有很高的书法艺术价值，对读者提升隶书的学习水准能起到较大的助力。

目 录

隶书古文辞

職城長覆陰舍張君畫頌

季彤四世兄雅正

嘉慶十三八季年月中旬寧化伊秉綬

頌碑

七事記閟
百串伯國錢
韋臺千

陰碑還張

後昂僊轉麗

雪白之性，孝友之仁，兰生有芬。（《张迁碑》）
故事刊石，以示后昆，亿载万年。（《贞松馆临》）
从事氾定国钱七百，韦伯台千。（《张迁碑》阴）
谷城长、荡阴令、张君表颂。（碑额）

上中
旬平
陽三
萊年
厤二
月
震
節
紀
日

故上
吏旬
韋陽
萌萊
等厤
僉枌
然感
同思
聲舊
君

张迁碑

（局部）

中平三年，二月震节，纪日上旬，阳气厥析，
感思旧君，故吏韦萌等佥然同声。（《张迁碑》）

敦煌大守克敌全师，振威到此。

（《裴岑纪功碑》）

敦煌大守除四竟疾振戚到此。

（《裴岑碑》）

有廳石
訖清
成惠表
己君
言佺子
如文
韩仁
碎秉绶

有子产君子，其厉清惠以旌如石讫成表言。（《韩仁碑》）

高帝龍興張良善用
萬蕭在帷幕之內決
勝負文景之間釋之
建忠弼之謀

節臨漢碑戊申九日
汀州伊秉綬

高帝龙兴，张良善用筹策，在帷幕之内决胜负。文景之间，释之，建忠弼之谟。（节临汉碑）

兼修季由　少以濡术

臨漢衡方碑

兼修李由聞斯行諸

秉綬

漢武都太守阿陽李翕　翁字伯翕

臨西狹頌天名惠安西襄後育五端圖甚可觀羨

少以濡术，履该颜原，
兼修季由，闻斯行诸。
（《衡方碑》）

汉武都太守阿阳李翕，字伯都，动顺经古。
（临《西狭颂》）

体乾刚之懿姿，绍有虞之黄裔。齐光日月，材兼先皇。龙兴缥国，抚柔烝民。（节临《魏受禅碑》）

性好庄老

量不然不羣

早孤少有器

傅 山涛

早孤，少有器量，介然不群。性好庄老。（山涛传）

于人之有过，辄面折之，而退，无后言。（崔洪传）

效色為
亏立郡
三朝股
魏忠肱
傳劉貞正
　毅

为郡股肱，正色立朝，忠贞效于三魏。（刘毅传）

歈車為
酒衣漁
石入獵
餘山事
著澤

魏舒傳

饮酒石余，著韦衣。入山泽，为渔猎事。（魏舒传）

玉泉餘金
藥壽如金
石嘉且好

嘉慶乙亥年秋七月既望書于
揚州三湖上艸堂默盦伊秉綬

尚方作镜真大好，上有仙人不知老。
渴饮玉泉饥食枣，寿如金石嘉且好。

尚方作鏡真大好上有廛昌不知兹昌飲

尚书考灵耀曰，触期稽度撰书修定礼义，
臣以为素王德亚皇代，虽有世享之封，
见临璧雍，祠以大牢，尊先师也。本国
旧居复礼之日，诚朝廷所圣恩特加。

尚書考靈燿
曰觸期稽度
撰書侑定禮
羲臣以為素
王德亞皇代
雒有世享之

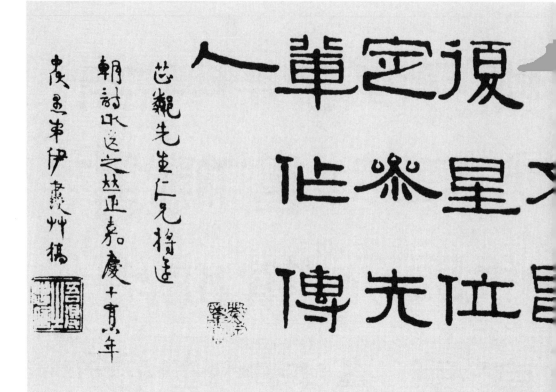

儀曹林首十才子
誎蔡予首

臣偆忠十曹

君四惠十林

仪曹林首十才子，
忠惠蔡俪四谏臣。
君人文昌复星位，
定参先辈作传人。

元王元章画梅
在大同傅梅元

程史羊幽筝王

曾秘張領由元

見玩葯南㶧軍

之崔房為僧畫

元王元章画梅花，由
明僧传至领（岭）南，
为同年张药房大史秘
玩，往在都曾见之，
大史晚年以赠叶云谷
农部，嘉庆十六年九
月，农部款我于友石
斋，得坐卧花下旬日。
宁化伊秉绶题记。

定册帷幕，有安社稷之勋。

君昔在皂池，德治精通，致黄龙、白鹿
之瑞，故图画其像。

光孝寺虞仲翔祠碑

光孝寺新建虞仲翔先生祠碑：通奉大夫广东布政使司布政

寧江　使
化南　南
伊揚朝城
秉州議曾
綏府大燠
書知夫譔
　府前

使南城曾燠譔。朝议大夫、前江南扬州府知府、宁化伊秉绶书。

曰	坐	裔	上
放	阻	爰	古
窮	幽	定	聖
奇	墨	五	人
渾	之	宅	既
敦	鄉	窈	綏
者	蓋	窕	四

上古圣人，既绥四裔，爰定五宅，窈窕之阻，幽墨之乡，盖以放穷，奇浑敦者。

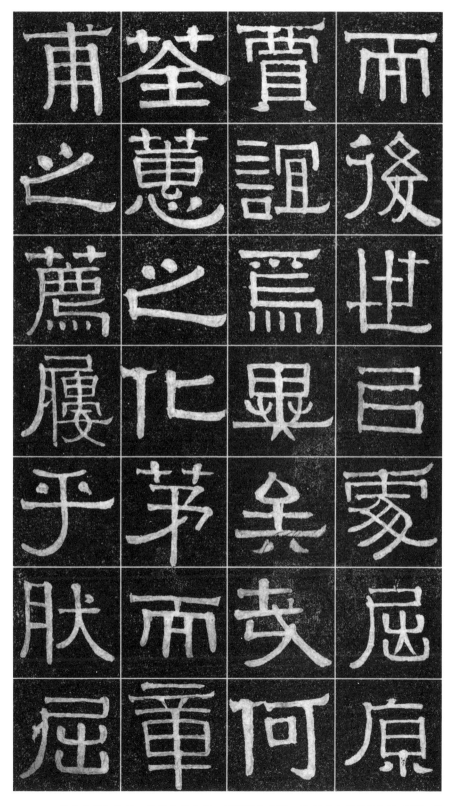

而后世以处屈原、贾谊为异矣哉。何荃蕙之化茅，而章甫之荐屦乎？肽（然）屈

贾之事多望古，而凭吊屈贾之人，或进前而不御，当局则迷，覆辙相寻。呜

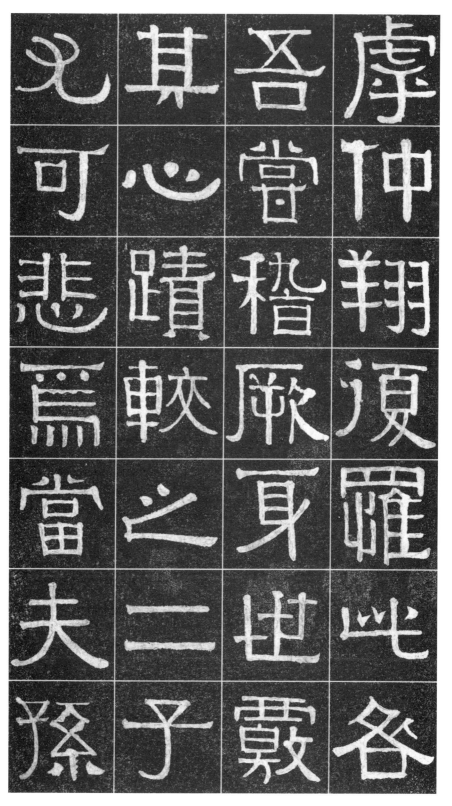

呼！仲翔复罹此咎，吾尝稽厥身世，核其心迹，较之二子尤可悲焉。当夫孙

氏草创，江表动摇，朝报魏师，夕惊蜀警，得人则霸，失人则亡。士不北投，即

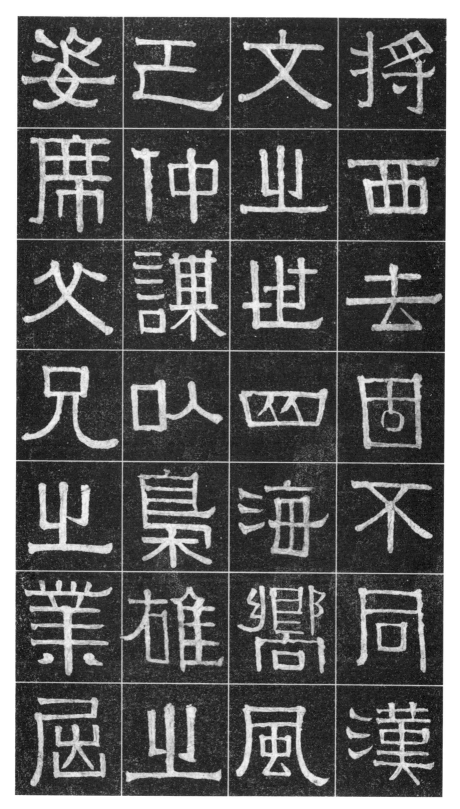

姿　正　文　将
席　仲　业　西
父　谋　世　去
兄　以　四　固
业　枭　海　不
業　雄　嚮　同
屈　业　風　漢

将西去，固不同汉文之世，四海向风亡仲谋。以枭雄之姿，席父兄之业，屈

身	操	以	師
忍	興	有	事
辱	生	人	子
任	子	爲	布
才	之	憂	兄
尚	歎	方	事
計	丕	將	公

身忍辱，任才尚计。操兴生子之叹，丕以有人为忧。方将师事子布，兄事公

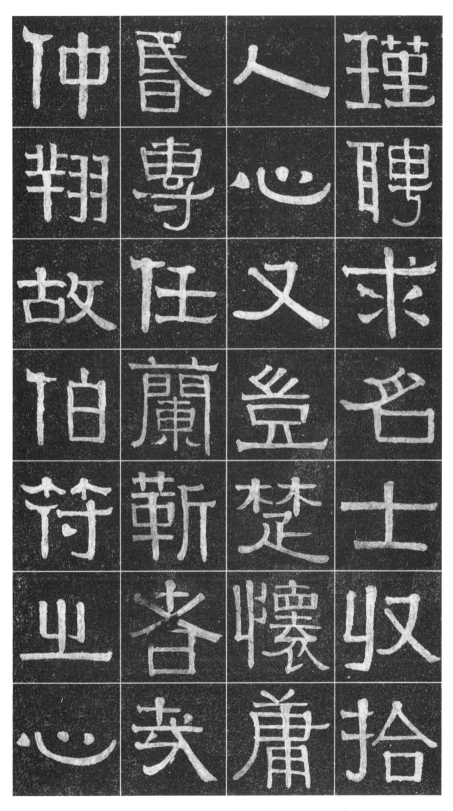

仲昏人瑾
翔専心聘
故任又求
伯蘭豈名
符靳楚士
业者懷牧
心哀庸拾

谨，聘求名士，收拾人心，又岂楚怀庸昏，专任兰靳者哉。仲翔故伯符之心，

及	救	平	交
仲	萧	山	明
謀	何	戲	府
統	吾	下	之
事	猶	豫	家
折	在	軍	寶
孫	耳	為	也

交明府之家宝也。平山越下，豫章为我萧何，言犹在耳。及仲谋统事，折孙

蜀之异志，却曹魏之宠招，蒂糜芳之诈降，呵于禁之失节，以视三闾大夫。

僅工辭令，洛阳年少，欲擅纷处，其才其遇，又非一致。何谤毁之，易人而忠，

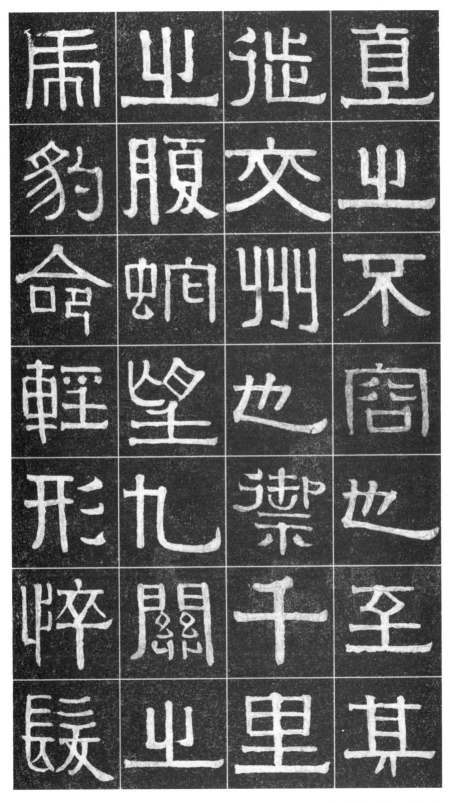

直之不容也。至其徙交州也，御千里之腹蛇，望九关之虎豹。命轻形悴，发

白齿落。肰（然）旦注经，行世讲孝，授徒未闻，卜居之辞，亦无惜誓之怨。而于溪

当 曩 憂 蠻

膺 使 在 宜

宣 仲 國 討

室 謀 家 遼

之 而 同 海

名 仁 於 無

以 者 疇 功

蠻宜，讨辽海无功，忧在国家，同于畴曩。使仲谋而仁者，当膺宣室之召，以

仲	睦	翔	兔
翔	服	雖	汨
何	不	不	羅
罪	其	葬	之
二	悲	魚	沉
在	乎	終	廼
直	夫	焉	仲

兔汨罗之沉，乃仲翔，虽不葬鱼终焉。赋服不其悲乎。夫仲翔何罪，罪在直

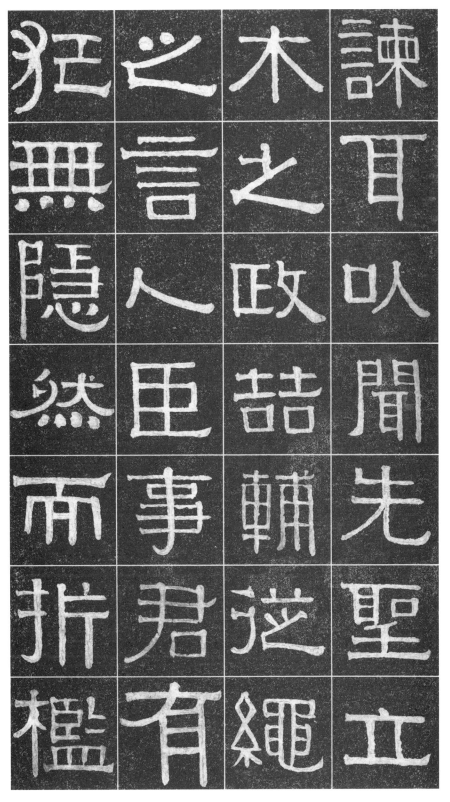

谏耳。以闻先圣，立木之政，詰辅从绳之言，人臣事君有狂无隐，然而折槛

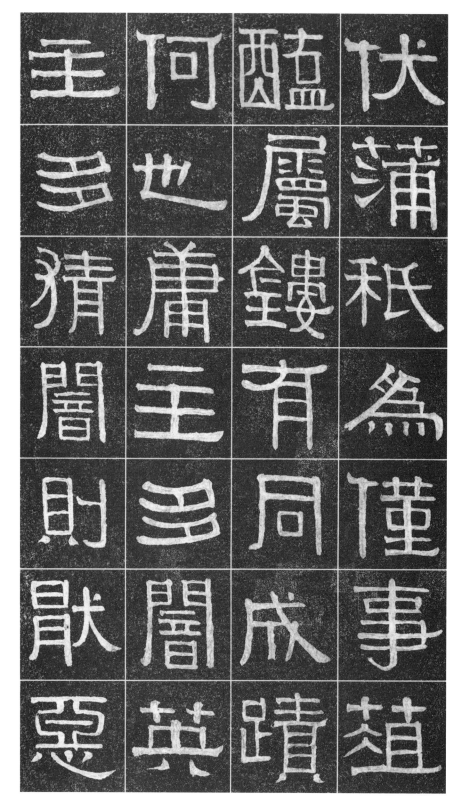

伏蒲祇，为僮事菹醢属镂，有同成迹，何也？庸主多闇，英主多猜。闇则厌恶

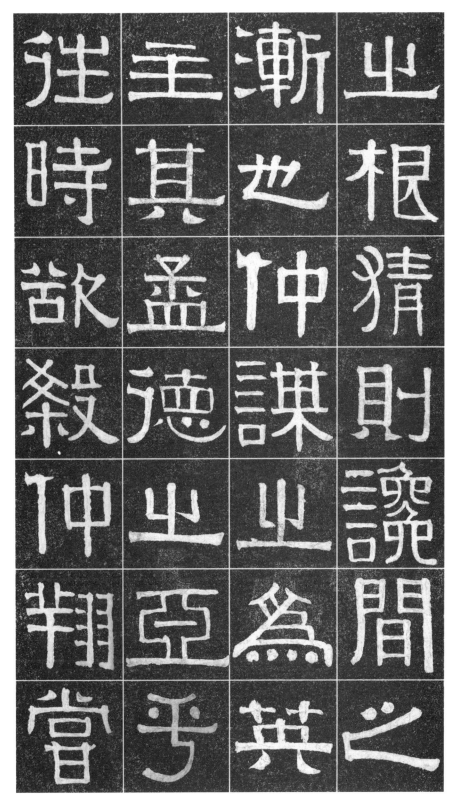

往時故殺仲翔嘗

主其孟德之亞乎

漸也仲謀之為英

之根猜則讒間之

之根，猜则谗间之渐也。仲谋之为英主，其孟德之亚乎，往时欲杀仲翔，尝

害 同 辟 引

士 符 鷹 孟

也 是 鸇 德

非 故 之 殺

獨 孟 性 文

文 德 異 舉

舉 之 地 為

引孟德杀文举为辞，鹰鸇之性，异地同符。是故孟德之害士也，非独文举、

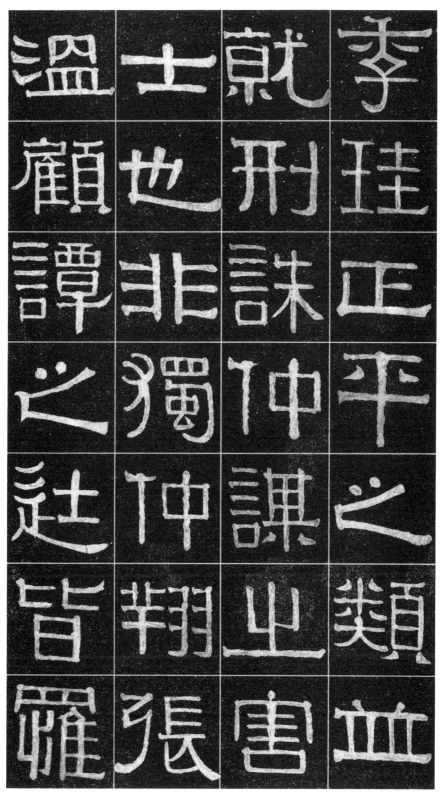

季珪、正平之类，并就刑诛。仲谋之害士也，非独仲翔，张温、顾谭之士皆雁

重谴，要其获咎，必由戆直。士生三国，所谓遭时不祥，哀哉！虽肰（然）仲翔一时

容	書	知	無
多	容	亡	知
矣	而	多	亡
維	千	矣	而
此	載	一	千
訶	之	時	載
林	書	無	此

无知亡，而千载之知亡多矣；一时无吊客，而千载之吊客多矣。维此诃林，

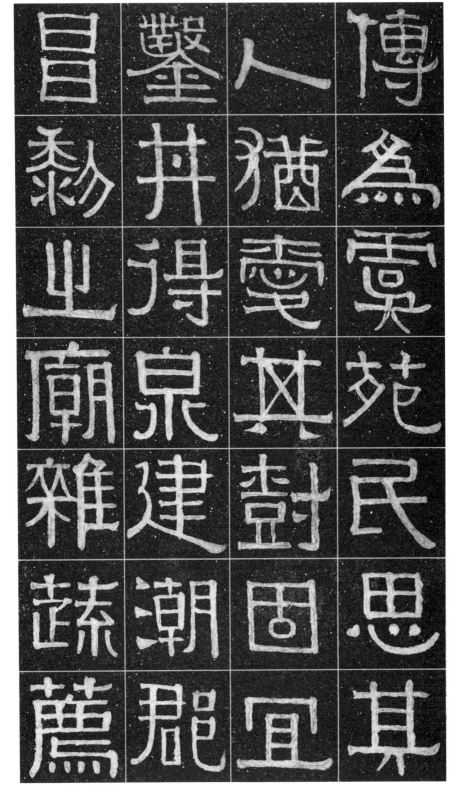

传为虞苑，民思其人，犹爱其树。固宜凿井得泉，建潮郡昌黎之庙，杂蔬荐

荔 神 貞 大

享 祠 諸 清

羅 成 樂 嘉

池 廼 石 慶

勅 書 十

史 其 有

之 事 六

年歲次辛未十月

上石

廣州府學生

員陳昊察書

年，岁次辛未十月上石。广州府学生员陈昊察书。

集句本

隶书对联与横披

柳洲先生同学龋梵正

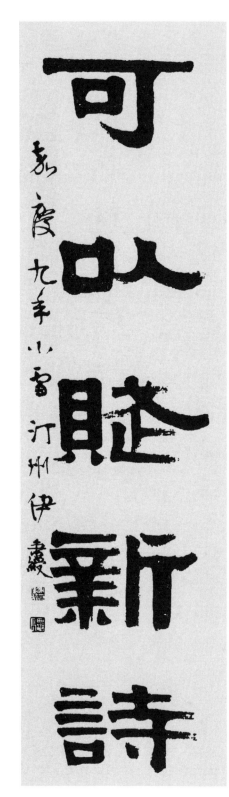
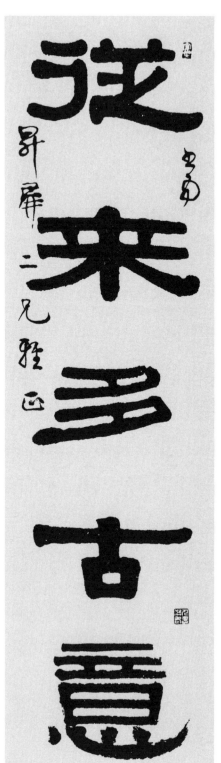

从来多古意，
可以赋新诗。

政声韩吏部，

经义董江都。

等館寄深波

乙亥仲秋汀州伊秉綬

白雲抱幽石

芝房三兄雅屬

白云抱幽石，
花馆寄流波。

沽酒十千朝退後

嘉慶九年仲秋佳日

誦詩三百對專能

汀州伊秉綬

沽酒十千朝退后，
诵诗三百对专能。

敬能滋厚福

静以獲長年

秉綬

敬能滋厚福，
静以获长年。

由来意气合，
直取性情真。

瑶草無塵根

雲廇有奇翼

汀州伊秉綬

云鹤有奇翼，
瑶草无尘根。

海内文章伯

古来经济才

壬申长夏宝化年弟伊秉绶

海内文章伯，
古来经济才。

詠風多古意

觴月具新歡

秋厓二世林鑒正

嘉慶柴亥桼世姪伊秉綬

咏风多古意，
觞月具新欢。

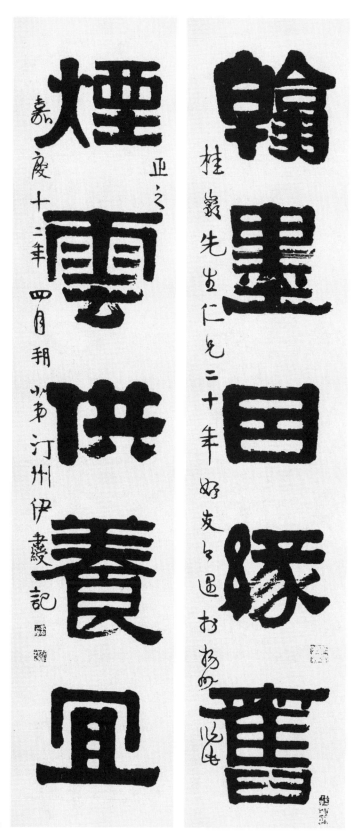

翰墨因缘旧，
烟云供养宜。

渊明不求甚解

少陵转益多师

汀州伊秉绶

渊明不求甚解，
少陵转益多师。

好裝書畫緣非佳

滄園二兄雅正

愛問風波此地稀

汀州伊秉綬

好装书画终年住，
欲问风波此地稀。

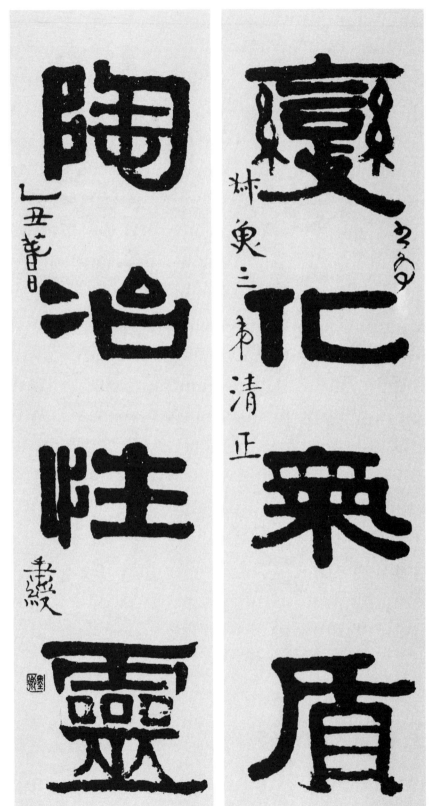

变化气质，
陶冶性灵。

為文以載道

論詩將通禪

舫西先生䀹御篆之正

嘉慶丁卯苕邷盂為伊秉綬

为文以载道，
论诗将通禅。

經經緯史

新篆先生年古教正

仁仁義宜

新立夏平南伊秉綬

经经纬史，
仁仁义宜。

江山丽词赋，
冰雪净聪明。

文章千古事

風雨十年人

甲戌暮春

伊秉綬

文章千古事，
风雨十年人。

宿衛長楊貴

春營細柳嚴

宿卫长杨贵，
春营细柳严。

試墨書新竹

張琴龢古松

伊秉綬

試墨书新竹，
张琴和古松。

氣得神仙迴

名因�頌雄

嘉慶戊午十月汀州伊秉綬

气得神仙迴，
名因赋颂雄。

樸學尊紀注

清詩緣性情

燦生先生政之用野雲意筆似此

嘉慶三年三月三日汀州弟伊秉綬

朴学尊纪注，
清诗缘性情。

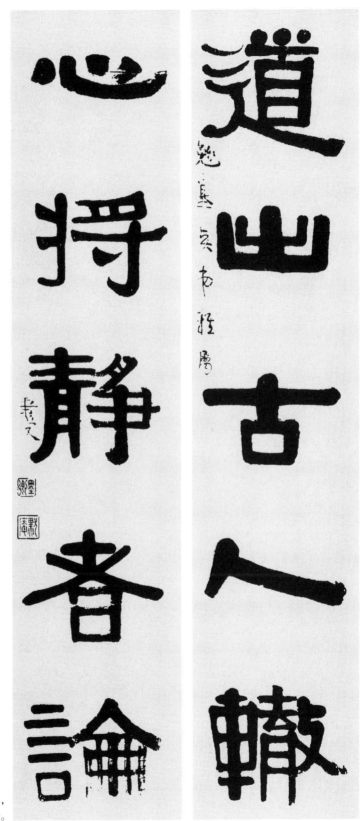

道出古人辙，
心将静者论。

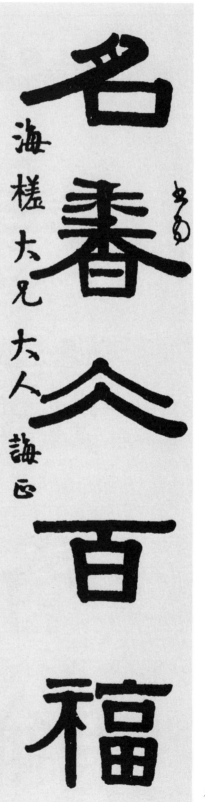

清望在三台

汀州弟伊秉綬

名春久百福

海槎大兄大人誨正

名香冰百福，
清望在三台。

清門長蘭玉

烏几對詩書

伊秉綬

清门长兰玉，
乌几对诗书。

大猷龔渤海

雖量謝東山

癸亥秋清和月伊秉綬

大猷龔渤海，
雅量谢东山。

為文以載道

論詩將通禪

乙亥初伏 隶殳

为文以载道，
论诗将通禅。

豪情孔文举

雅度谢东山

豪情孔文举，
雅度谢东山。

千載韓歐業

三秋宛雒遊

慈甫先生典試中州比此至正南伊秉綬

千载韩欧业，
三秋宛洛游。

游子思故鄉

佳人美清夜

引源四兄雅属

汀州伊秉绶

佳人美清夜，
游子思故乡。

甘鞠藏为枕，
寒梅画作屏。

蘭蕙緣清溪

乙丑蕾春

伊秉綬

詩書敦素好

雪生三兄雅正

詩書敦素好，
兰蕙缘清渠。

赋才钜丽宗平子，
治绩循良祖细侯。

清诗宗韦柳，
嘉酒集欧梅。

十年種樹長風烟
汀州伊秉綬

萬卷藏書宜子弟

仙骨通身李鄴侯
伊秉綬

書呈
笠帆大人誨正
名香午夜趙清獻

万卷藏书宜子弟，
十年种树长风烟。

名香午夜赵清献，
仙骨通身李邺侯。

隶书对联与横披

文比韩公能识字

诗追杜老转多师

句贈

芯鄰先生翰林并求是正

嘉慶丑正月

愚弟伊秉綬

清门宝胄诗书泽，
嘉日投壶忠孝家。

文比韩公能识字，
诗追杜老转多师。

強恕事於仁者近

拗謙身向吉中行

癸百等初日黙庵伊秉綬書於秋水園

三千餘年上下古

一十七家文字奇

汀州伊秉綬

三千余年上下古，
一十七家文字奇。

强恕事于仁者近，
拗谦身向吉中行。

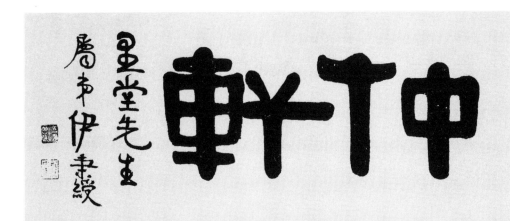

仲轩

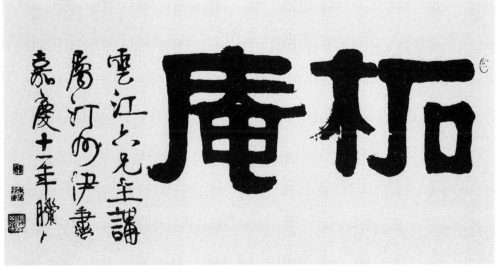

柘庵

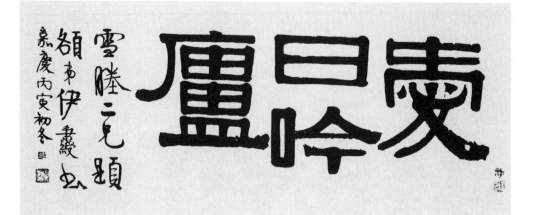

爱日吟庐

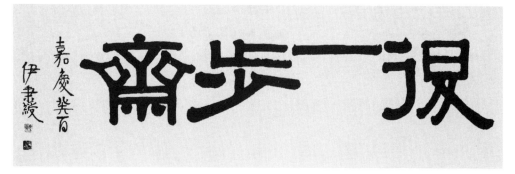

读画楼

退一步斋

遂性草堂

遂性草堂

文选旧家

珠江送别

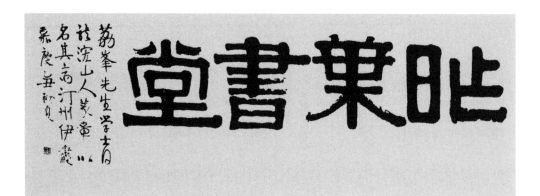

昨叶书堂

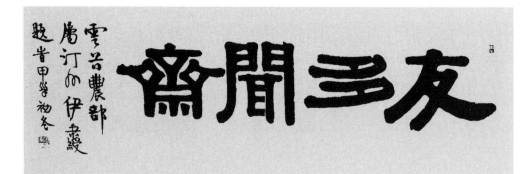

友多闻斋

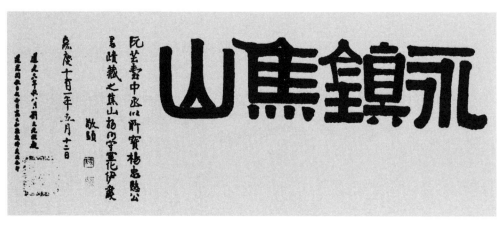

永镇焦山

梅花草堂

珠湖渔隐

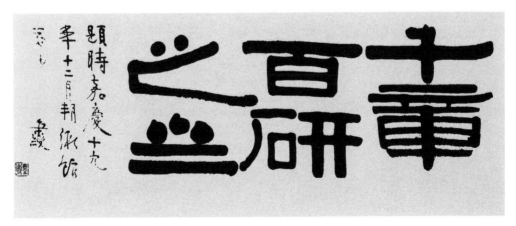

千章百研之斋

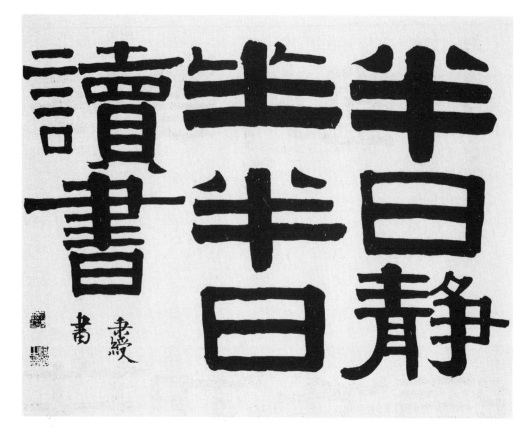

半日静坐，半日读书

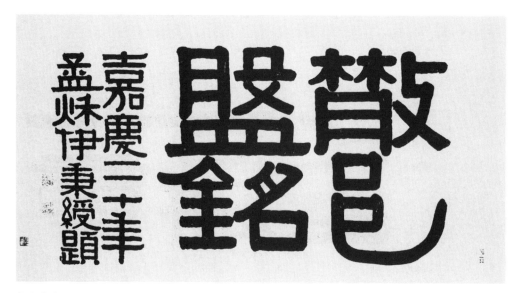

散邑盘铭

缵戎祖考

月华洞庭水，兰气萧相（湘）烟

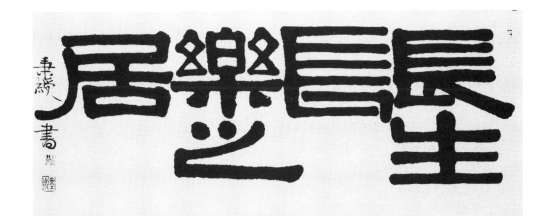

长生长乐之居

图书在版编目（CIP）数据

伊秉绶隶书写法 ／（清）伊秉绶著． —— 上海 ：上海
人民美术出版社，2023.6
　　（名家书画入门）
　　ISBN 978-7-5586-2707-1

　　Ⅰ．①伊… Ⅱ.①伊… Ⅲ.①隶书-书法 Ⅳ.
①J292.113.2

中国国家版本馆CIP数据核字（2023）第084359号

伊秉绶隶书写法

著　　　者：(清)伊秉绶
策　　划：徐　亭
责任编辑：徐　亭
技术编辑：齐秀宁
调　　图：徐才平
出版发行：上海人民美術出版社
　　　　　（上海市闵行区号景路159弄A座7楼）
印　　刷：浙江天地海印刷有限公司
开　　本：787×1092　1/16　6.25印张
版　　次：2023年8月第1版
印　　次：2023年8月第1次
书　　号：ISBN 978-7-5586-2707-1
定　　价：45.00元